U0146530

法書至尊

柳公權
玄秘塔碑

上海書畫出版社

09 中國十大楷書

法書至尊·中国十大楷書

編委會

主任　王立翔

編委（按姓氏筆畫爲序）

李劍鋒　陳彤　孫暉

孫稼阜　張恒烟　馮磊

楊勇

責任編輯　孫稼阜　孫暉　李劍鋒

釋文注釋　俞豐

前言

中國書法已綿延數千年，而始終內脈未斷，且能古今無障礙承傳，可謂世界藝術之瑰寶。

然而中國書法歷朝佳作燦如星瀚，要真正認識、學習書法藝術，就要溯本追源，並將其藝術發展過程中湧現的堪稱典範的法帖精選彙集，最真切地呈獻給習書者。何以爲『法帖』？以今人之評價準則，可歸結爲這樣數點，即藝術水準公認最高，師法者最衆，傳播範圍最廣，版本價值最珍。歷史上刊行過諸多法帖，因其稀有，過去大多爲王公貴族、收藏巨子們深藏，常人能得一二以睹真容，實已平生幸事。如今，隨着印刷技術的高速發展，可稱典範的法帖珍寶亦可全信息地化身千萬，供大衆賞與學習。

『法書至尊·十大』系列，以書史爲縱，書體爲橫，囊括了數千年書法史上篆、隸、真、行、草中最上乘之作，是本社繼廣受讀者贊譽、暢銷不衰的《中國碑帖名品》之後又精心打造的一套大型叢帖。本套叢帖的印製每種各分爲正本、附本，正本爲原法帖『本色』呈現，附本爲簡介、釋讀與歷代集評。既保持了原法帖真實信息的完整性，幾同真跡，又爲讀者對原帖的深入閱讀提供了重要參考。

其中『中國十大楷書』包括了書法史上《鍾繇宣示表》《王羲之黃庭經》《瘞鶴銘》《崔敬邕墓誌》《智永真書千字文》《歐陽詢九成宮醴泉銘》《褚遂良雁塔聖教序》《顏真卿顏勤禮碑》《柳公權玄秘塔碑》《趙孟頫妙嚴寺記》等最著名的楷書法帖，從中既可見楷書發展軌跡，又各具經典性。

楷書，又稱正書、真書、正楷，出之於隸，形體方正，筆畫平直，可作楷模，故稱楷書。始於東漢，通行至今。本套叢帖所選十大楷書，從東漢、晉、南北朝、隋唐，以至元代，跨度一千餘年：十件法書起於鍾繇之古雅，訖於趙孟頫之端嚴，既可見各時代風尚，又可見楷書風格流變，實爲千餘年楷書史之概括。自趙孟頫以後，歷元、明、清三代以至於今，雖亦近七百年，但楷書正脈多是於前人基礎上發展，鮮有如『十大楷書』所選之具典型意義的巨製，這個意義上，也可以說『十大楷書』縱貫了楷書史。

本册爲柳公權《玄秘塔碑》。晚唐書法一轉厚碩圓勁的盛唐氣象而趨於瘦勁。以柳公權爲代表的晚唐書家，雖未脫盡顏真卿的影響，但依然卓然獨立，自成一家，世稱『柳體』。其楷書與顏真卿齊名，後世以『顏柳』並稱。《玄秘塔碑》爲柳公權晚年楷書之上乘佳作。明王世貞云：『此碑柳書中之最露筋骨者，遒媚勁健，固自不乏，要之晉法一大變耳。』明趙崡云：『書雖極勁健，而不免巾露肘之病，大都源出魯公而多疏，此碑是其尤甚者。』本書選用之本爲上海圖書館藏宋代精拓本，清徐渭仁舊藏。碑額係上海朵雲軒藏舊本補配。後附整拓，供讀者學習、研究。

上海書畫出版社

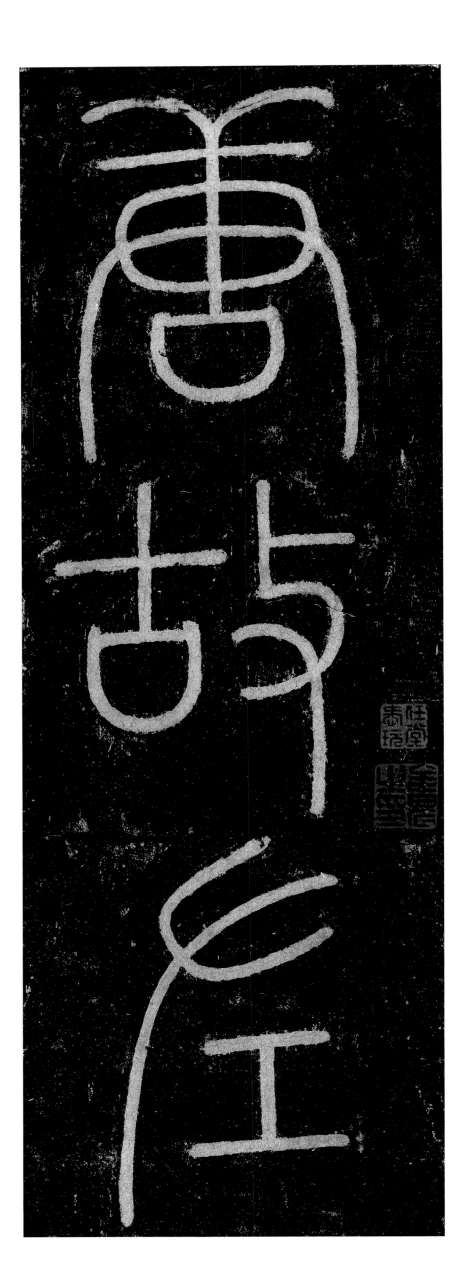

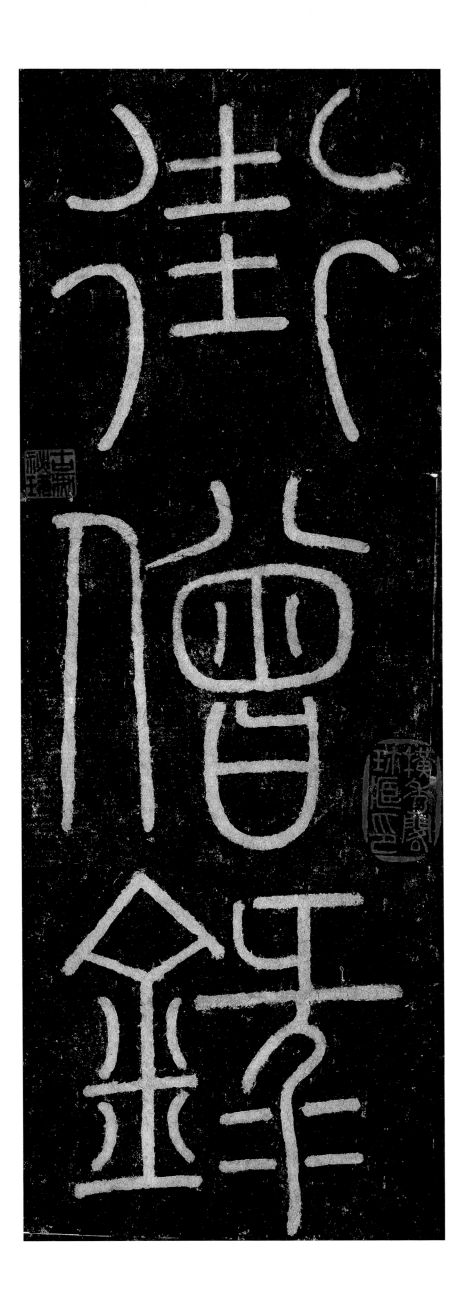

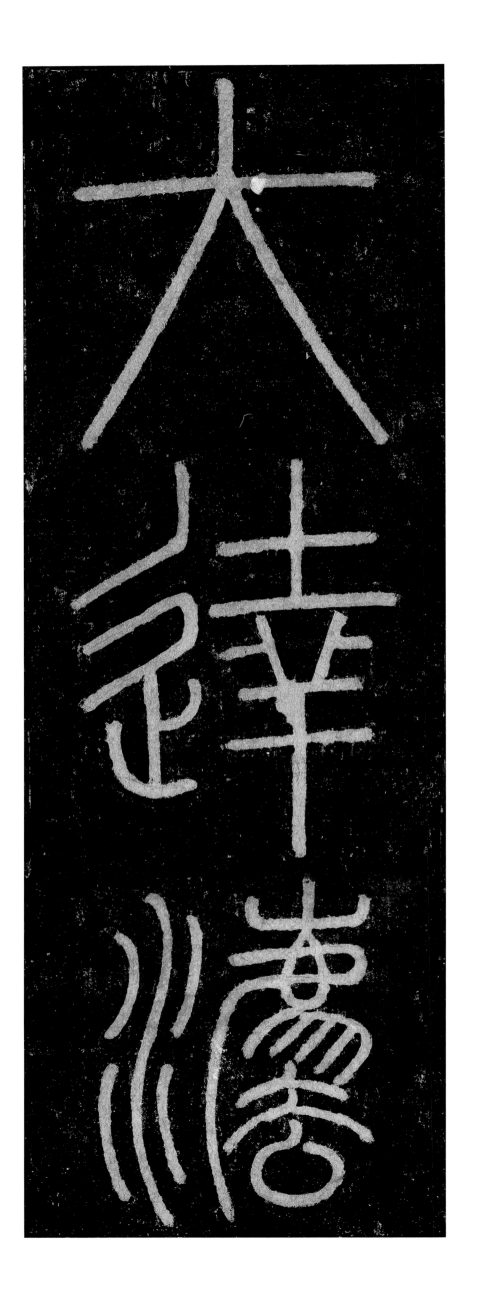

師隤銘

座駕供唐
賜大書故
紫大□左
大德教街
達安談僧
法國論錄
師寺引內
　上

玄秘塔碑銘并序

南西道都團練

觀察處置等使朝

散大夫兼御史中

丞上柱國賜紫金
魚袋裴休撰
議大夫守右散
騎常侍充集賢殿

學柱柳玄
士國公祕
兼賜權塔
判紫書者
院金并大
事魚篆法
上袋額師

端甫骨之所歸
也於戲為丈夫者
在家則張仁義禮
樂輔天子以扶

世導俗出家則運慈悲定慧佐如來以闡教利生捨此以為丈夫

也背此無以為達

道也和尚其為

道之也雄乎天水趙出

家之雄秦人初母趙

張夫人人夢梵僧謂

曰當生貴子即出

囊中舍利使吞之

誕所夢僧自書

入其窒摩其頂曰
必當大弘法教言
託而滅既成人萬
類深目大顯方口

長六尺五寸其音如鍾夫將欲荷如來之菩提靈之耳目固必有

殊祥竒表歟始十

歲依崇福寺道悟

禪師爲沙弥十

正度爲比丘緣安

師傅雖識大義於

犯於崇

明寺照律師稟持

國寺貝威儀於

寺

安國寺素法師道

涅槃大旨於福林

寺岑釜法師復夢梵

僧以人舍利滿琉璃

器使吞之且曰三

藏大教盡貯汝腹

矣　經律論無

敲於天下囊括川

諸法

注逢源會委酒滔
然莫能濟其畔岸
矣夫將欲伐株杌
於情田雨甘露於

法種者圓必有勇

智宏辯歟無何

皆現演大經於

文殊於清涼眾聖

原傾都畢會

德宗皇帝聞其名

徵之一見大悅常

出入禁中與諸儒

道議論賜紫方袍

歲皓並賜施異於他

等復□詔侍

皇太子於東朝

順宗皇帝深仰其風親之若旦弟相興卧起恩禮特隆憲宗皇帝夔

韋其寺待之賓

友茇常承顧問注

納偏厚而和尚

符彩超邁詞理響

捷迎合上旨皆

契真乘雖造次應

對未當不以闓揚

為務辭是天子

盍知佛為大聖人其教有大不思議事當是時朝廷方削平區夏

縛吳蟣蜀潴蔡蕩

鄈而天子端拱

無事詔和

緇屬迎貞骨扶

靈山開法塲於

秘殿為人請福

親奉香燈既而荊

不殘兵不黷賁亦孚

無愁聲蒼海無驚人

浪蓋衆用眞宗以

政之明効

也夫將故顯大不

殿符為思
法玄之議
儀契君之
錄欺固道
左掌必輔
街　有大
僧丙賓者

事以標表淨眾者

凡一十年講浸

識經論憂當仁

傳授宗主以開誘

道俗者凡一百真
十座運三密於瑜
伽契無生於悲地
曰持諸部十餘万

製十百万悲以繋

法之之恩前後供施

之地嚴金　　報

遍指淨土為息遍肩

舍
為

飾殿宇窮極雕繪

而方丈匡床靜憲

自得貴臣盛族皆

所依慕豪家使工質

莫不瞻嚮薦金寶

以致誠端嚴而

礼是曰有千製來

可彈書而和尚

即眾生以人觀修善以丘

佛離四相以以觀修善

心下如地坦無丘

陵王公輿臺省以

誡接議者以為誡
就常理輕行者雖
和尚而已夫將談
駕摸海之大航探

迷途於彼岸者固
必有竒功妙道歟
以開成元年六月
一日西向右劬而

滅當暑而尊容宛

王竟夕而異香猶

櫂爵其年七月六日

遷於長樂之南原

遺命荼毗得舍利
三百餘粒方熾而
神光月皎既爐而
靈骨珠圓賜謚曰

大達塔曰祕俗

壽六十七僧臘冊

八門弟子字上比丘上比

兵尼約千餘輩或

講論玄言或紀綱
大寺脩禪秉律分
作人師五十其德
皆為達者於戲

和尚出家之雄

乎不然何至德殊

祥如此其盛也承

頵弟子義均自政

正言等克荷先業
凌守遺風大懼徽
猷有時堙沒而岑
閣閶門使劉公法

眾深道契弥固亦

以爲請顗播清塵

休嘗遊其藩備其

事隨喜讚歎盖薰

愧辭銘曰

賢劫千佛第四龍

仁哀我生□靈出經

破塵教綱高張孰

辯孰分

有大法師如從親

聞經律論藏戒定

慧學深淺同源先

後相覺異宗偏義

埶正埶駁

有大法師為作霜

窀趣真則滯涉俗

則流衆狂猿輕鈎

鑑莫收柅制刀斷

尚生瘡疣

有大法師絶念而

遊臣唐啓運

大雄垂教千載寶

符三乘洪寵

重恩顧顯闡讚導

有大法師逢時感
召空門正關法宇
方開崢嶸棟梁
但而摧水月鏡像

無心去來徒令後
學瞻仰俳個
會昌元年十二
廿八日建

刻玉冊官邸建和弁

弟建初鍾門

唐故左街僧錄內供奉三教談論引駕大德安國寺上座賜紫大達法師玄秘塔碑銘并序

江南西道都團練觀察處置等使朝散大夫兼御史中丞上柱國賜紫金魚袋柳公權書并篆額

正議大夫守右散騎常侍充集賢殿學士兼判院事上柱國賜紫金魚袋裴休撰

玄秘塔者，大法師端甫靈骨之所歸也。於戲！為丈夫者，在家則張仁義禮樂，以輔天子以扶世導俗；出家則運慈悲定慧，佐如來以闡教利生。舍此無以為丈夫也，背此無以為達道也。和尚其出家之雄乎！

天水趙氏，世為秦人。初，母張夫人夢梵僧謂曰：當生貴子。即出囊中舍利使吞之。及誕，所夢僧白晝入其室，摩其頂曰：必當大弘法教。言訖而滅。既成人，高顙深目，大頤方口，長六尺五寸，其音如鐘。夫將欲荷如來之菩提，鑿生靈之耳目，固必有殊祥奇表歟！

始十歲，依崇福寺道悟禪師為沙彌。十七，正度為比丘，隸安國寺。具威儀於西明寺照律師，稟持犯於崇福寺昇律師，傳唯識大義於安國寺素法師，通涅槃大旨於福林寺崟法師。

復夢梵僧以舍利滿琉璃器使吞之，且曰：三藏大教盡貯汝腹矣。自是經律論無敵於天下。囊括川注，逢源會委，滔滔然莫能濟其畔岸矣。

夫將欲伐株杌於情田，雨甘露於法種者，固必有勇智宏辯歟。然後始可以張皇大教，軋摩真乘。而我和尚乘獨非乎。

貞元十一年，德宗皇帝聞其名，徵之。一見大悅，常出入禁中，與儒道議論。賜紫方袍，歲時賜施，異於他等。復詔侍皇太子於東朝。

順宗皇帝深仰其風，親之若昆弟。相與臥起，恩禮特隆。

憲宗皇帝數幸其寺，待之若賓友，常承顧問，注納偏厚。而和尚符彩超邁，詞理響捷，迎合上旨，皆契真乘。雖造次應對，未嘗不以陰翊大猷，啟導聖慮為務。繇是天子益知佛為大聖人，其教有大不思議事。

當是時，朝廷方削平區夏，縛吳幹蜀，潴蔡蕩鄆，而墨縗起於陵墓之間，以毘大政，而效尤莫大焉。

夫將欲顯大不思議之道，輔大有為之君，固必有冥符玄契歟！

掌內殿法儀，錄左街僧事，以標表清眾者，凡一十年。講《涅槃》《唯識》經論，處當仁傳授宗主，以開誘道俗者，凡一百六十座。運三密於瑜伽，契無生於悉地，日持諸部十餘萬遍。

指淨土為息肩之地，嚴金經為報法之恩。前後供施數十百萬，悉以崇飾殿宇，窮極雕繪。而方丈匡床，靜慮自得。貴臣盛族，皆所依慕。豪俠工賈，莫不瞻向。荐金寶以致誠，仰端嚴而禮足。日有千數，不可殫書。而和尚即眾生以觀佛，離四相以修善，心下如地，坦無丘陵。

其餘盛業德行，若休始與之遊，不可以遍舉矣。

以開成元年六月一日，西向右脇而滅。當暑而尊容若生，竟夕而異香猶鬱。其年七月六日，遷於長樂之南原，遺命茶毘，得舍利三百餘粒。方熾而神光月皎，競收而陸離璵珬。賜諡曰大達，塔曰玄秘。

俗壽六十七，僧臘四十八。弟子比丘、比丘尼約千餘輩，或講論玄言，或紀綱大寺，修禪秉律，分作人師，五十其徒，皆為達者。於戲！和尚果有不可思議之事歟！

休嘗遊其藩，備其事，隨喜讚歎之不足，而仰慕徘徊之無已也。銘曰：

賢劫千佛，第四能仁。哀我生靈，出經破塵。
教綱高張，孰辯孰分。有大法師，如從親聞。
奉國踐佛，為公為卿。不出戶庭，林下風生。
……
大雄垂教，千載一符。徒令後學，瞻仰徘徊。
有大法師，逢時感召，空門正闢。法宇方開，峥嶸棟梁，一旦而摧。水月鏡像，無心去來。徒令後學，瞻仰徘徊。

會昌元年十二月廿八日建

劉玭冊官邵建和并弟建初鐫

圖書在版編目（CIP）數據

柳公權玄秘塔碑／上海書畫出版社編．——上海：上海
書畫出版社，2017.8
（法書至尊·中國十大楷書）
ISBN 978-7-5479-1422-9

Ⅰ.①柳… Ⅱ.①上… Ⅲ.①楷書－碑帖－中國－唐
代 Ⅳ.①J292.24

中國版本圖書館CIP數據核字(2017)第000269號

法書至尊·中國十大楷書

柳公權玄秘塔碑

本社編

責任編輯	孫稼阜	孫　暉　李劍鋒
審　讀	朱莘莘	
封面設計	王　峥	
責任校對	郭曉霞	
技術編輯	錢勤毅	

出版發行　上海世紀出版集團
　　　　　上海書畫出版社

地址　上海市延安西路593號，200050
網址　www.ewen.cc
　　　www.shshuhua.com
E-mail　shcpph@163.com
印刷　上海界龍藝術印刷有限公司
經銷　各地新華書店
開本　889×1194　1/12
印張　5.17
版次　2017年8月第1版　2017年8月第1次印刷
書號　ISBN 978-7-5479-1422-9
定價　180.00元

若有印刷、裝訂質量問題，請與承印廠聯繫